U0116317

董其昌書李太白詩

彩色放大本中國著名碑帖

孫寶文 編

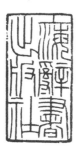

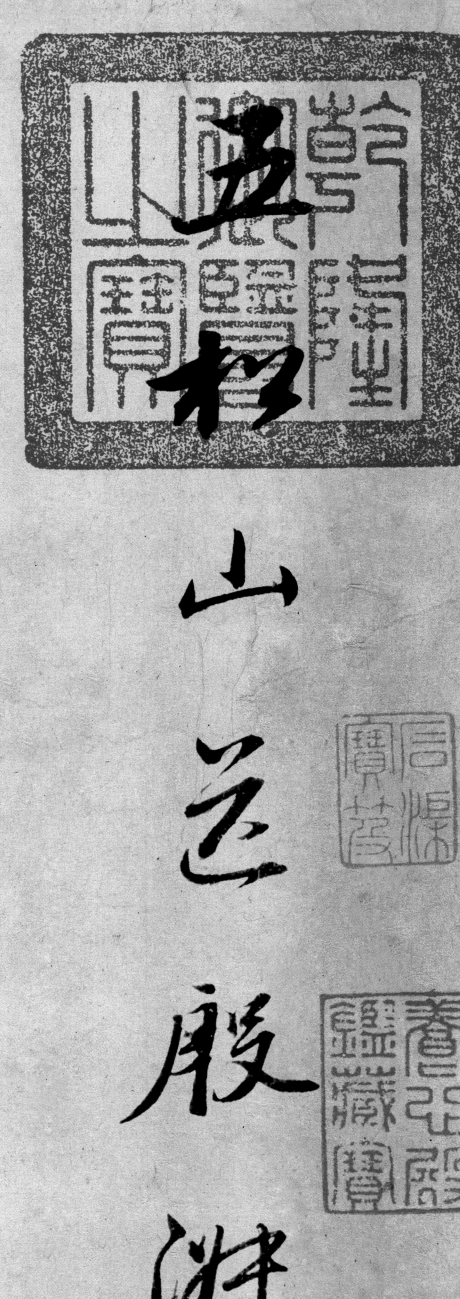

流衡景若何仲文

秀色溅江左风

山送殷淑

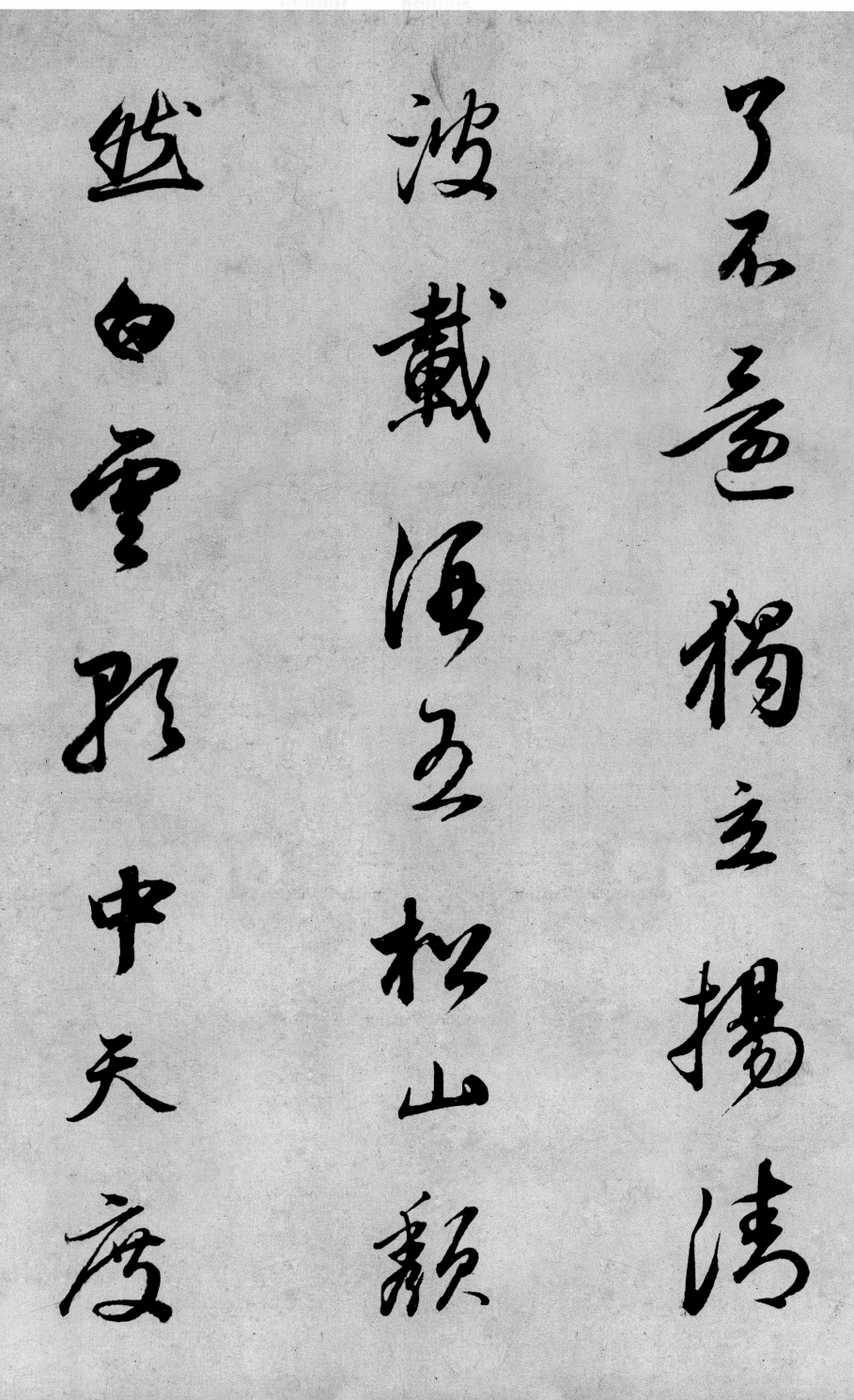

了不還獨立揚清波載酒五松山頹然白雲歌中天度

落月萬里遥相過撫酒惜此月流光畏蹉跎明

落月萬里
遥相過撫
酒惜此
月流光畏
蹉跎明

日別離去連峯欝嵯峨

送崔氏昆季之金陵

放歌倚東樓行子期曉發秋風渡江來吹落山上

放歌倚東樓行
子期曉發秋風
渡江來吹落山上

月主人生羙酒滿

燭迤清光二崔向

金陵安得不盡觴

月主人出美酒滅燭延清光二崔向金陵安得不盡觴

嘉慶御覽之寶

水客弄歸棹雲帆卷輕霜扁舟敬亭下五兩先飄

水客弄歸棹雲帆卷輕霜扁舟敬亭下五兩先飄

揚峻石入水花碧

流日更長思君

柔日西笑阻

梁

揚峻石入水花碧流日更長思君無歲月西笑阻河

梁

遊太山

清曉騎白鹿直

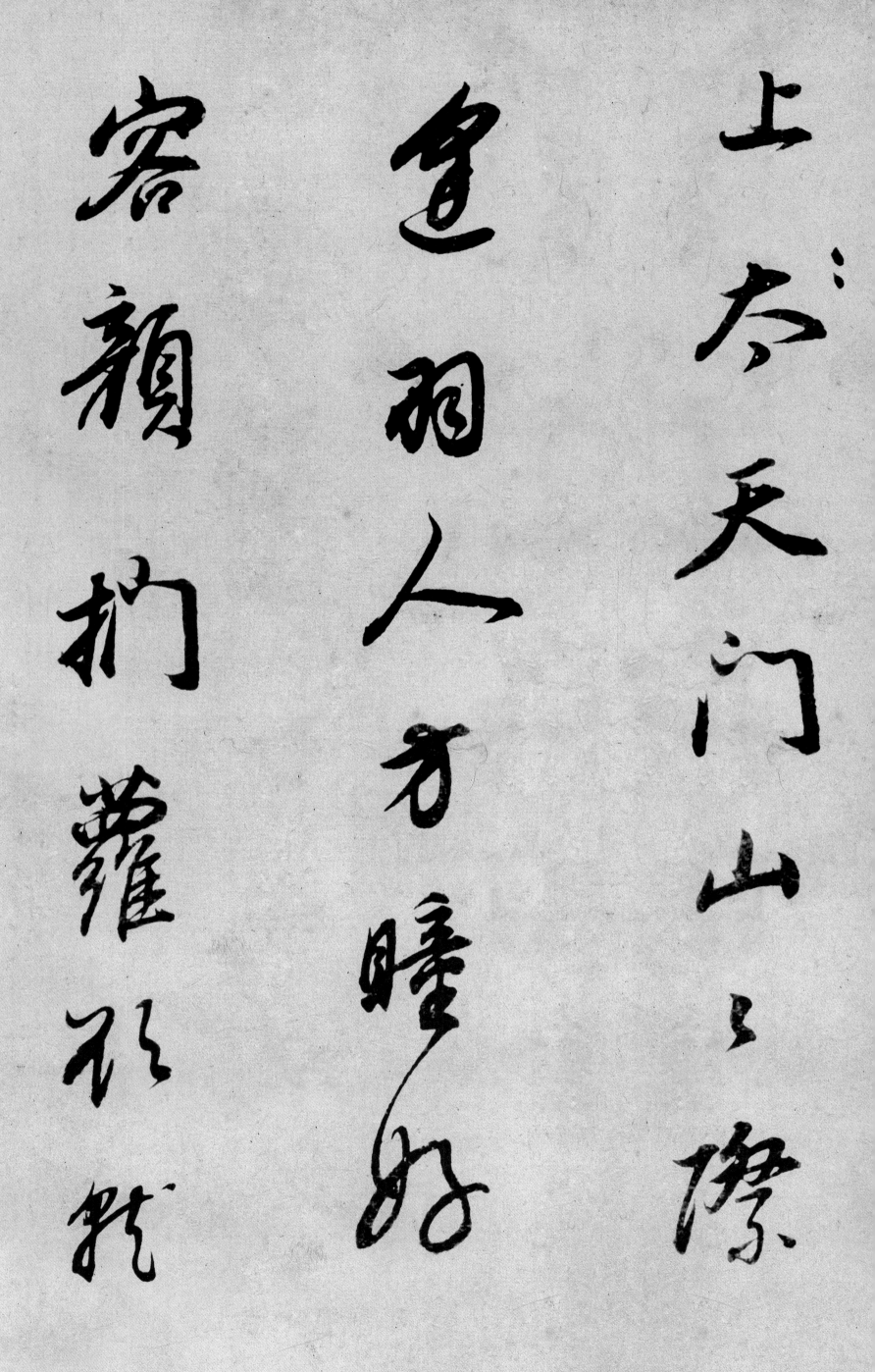

上天門山山際逢羽人方瞳好容顏捫蘿欲就

笑親攤不料

語却掩青雲

關遺我鳥跡書

飄然落巖間

其字乃上古讀之了不閑感此三歎息從師方

未還

青蓮居士謫僊人
酒肆藏名三十春
湖

14

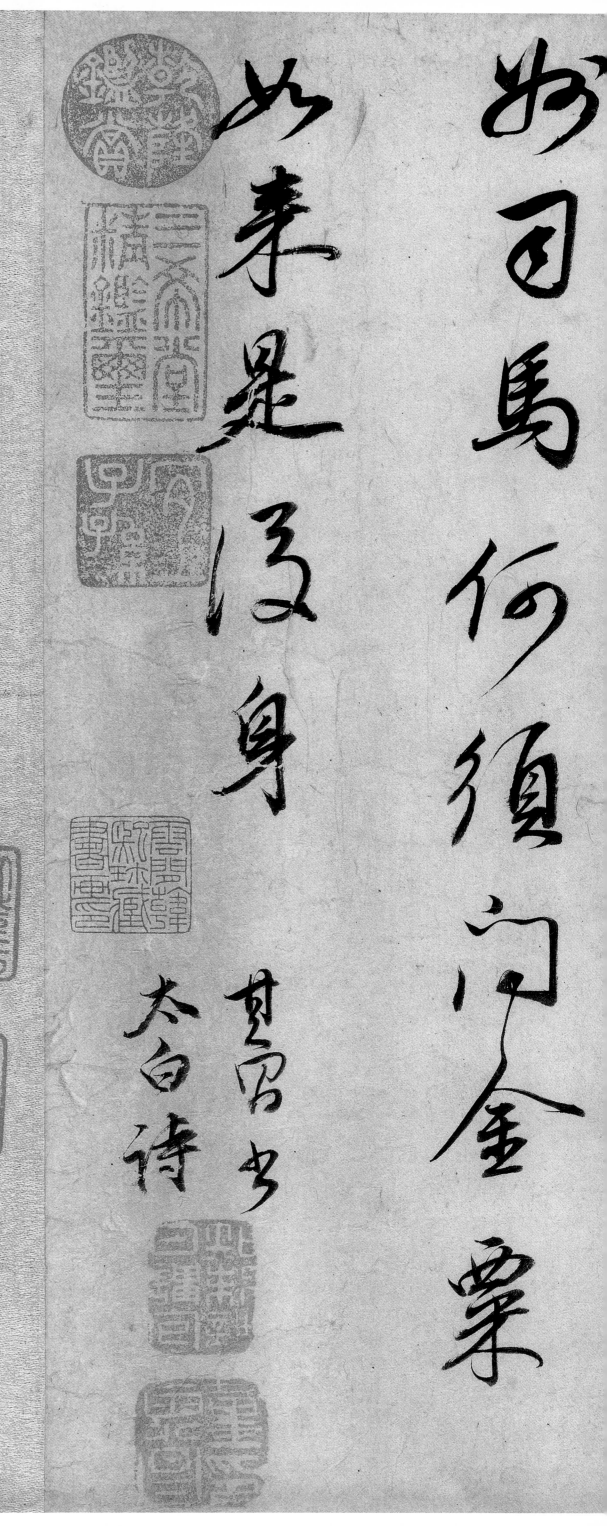

州司馬何須問金粟如來是後身　其昌書太白詩

五松山送殷淑

秀色發江右，風流索莫何。仲文了不遠，獨立揚清波。載淥水，五松山顏色。越白雲飛中天，度蘿月，萬里遠相過。橋悵此月。

郭章五句兆氏，揚煙石入松花岩。流日更長里思多，采月西笑阻河梁。

遊太山

清曉騎白鹿，直上天門山之際。逸羽人方瞳好，容顏抱蘿荷稚節。語我攘寄雲